暗殺目擊證人

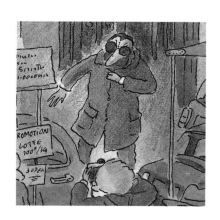

文庫出版

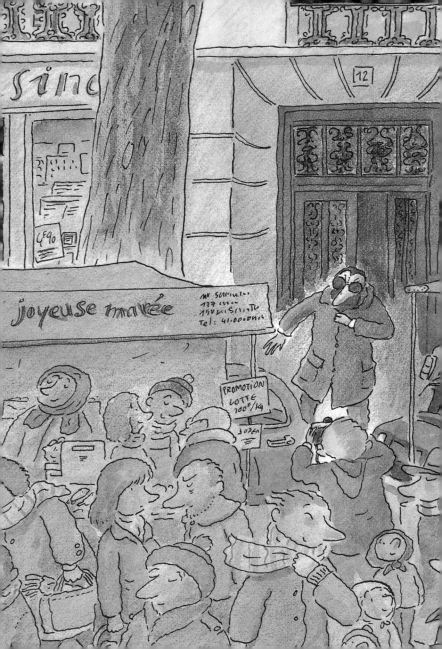

暗殺目擊證人

西爾維‧德爾萬
Sylvie Dervin

1954年出生於法國北部的聖康坦城。當過喜劇演員，後來從事戲劇及小說創作，寫了深受歡迎的電視連續劇，和多部給大人及兒童看的戲劇、小說。

塞爾日‧布洛克
Serge Bloch

1956年生於法國東北部的科爾馬市。畢業於裝飾藝術學校；後來在巴黎定居。目前擔任雜誌的主編。空閒時也畫兒童插畫。作品已由法國許多出版社出版。

©Bayard Éditions, 1994
Bayard Éditions est une marque
du Département Livre de Bayard Presse

照片上的祕密

十二月二十二日，上午十時，在巴黎的第十八區。

從昨天夜裡，雪就一直下個不停。市場上，一個賣魚的胖女人戴著羊毛帽子，把眉毛都遮住了。她舉起一條閃閃發亮的鱈魚，交給一位不太放心的女顧客，只見女顧客仍在挑三揀四，胖女人不耐煩地大聲說：

「我的魚不新鮮？我賣了這麼久的魚，我的魚會不新鮮？」

　　在旁邊，西里爾・德拉舉起他的相機。

　　「咔嚓！」一聲。

　　「這張照片不錯，正好可以投稿給社區報紙，他們一定會加上一行幽默的說明文字，然後刊登出來。」西里爾驕傲的想。

　　六個月來，西里爾這個十四歲的中學生寄給社區報紙的照片，張張都被採用了，他就是用這些稿費，還清為了買相機而向父親所借的錢。西里爾剛上中學時，就很小心地使用金錢，他是個精打細算的人。

　　啊！那兒！修士大街12號門口！一個把紅鬍子藏在大衣領子裡的人，神色匆忙地從大樓出來。他的動作像極了偵探片中的歹徒，先向大街兩邊看看，然後鑽進淺灰色的轎車中。那大鬍子的神色很不自然，而且，在陰天裡還戴著一副墨鏡！

　　就在西里爾按下快門後，大紅鬍子把轎車從停車位中開了出來，他一轉頭，看見對面人行道上忙著拍照的男孩。大紅鬍子的臉上露出憤怒的神情，做了一個威脅的手勢。

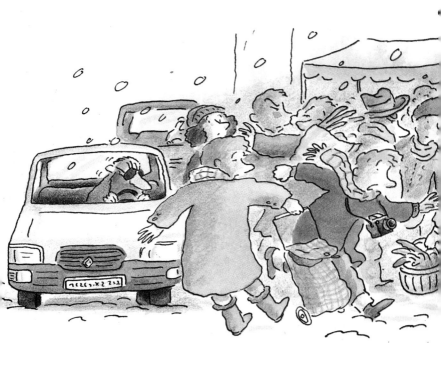

　　隨後，他發動汽車，一下子就衝到西里爾站著的人行道邊！西里爾嚇了一跳，趕緊在提著菜籃的家庭主婦們中間穿梭。慌亂中，他向馬路看了一眼，那輛淺灰色轎車只離他幾公尺，但被十字路口的紅燈擋住了。他趁這個機會消失在人羣中。

　　西里爾在牆上靠了一會兒，喘了口氣。

「照片上的車牌號碼不知道清不清楚？」

他一邊想，一邊擦掉濺在大衣上的泥巴。他根本不想弄清楚那個大鬍子是誰？只關心這張照片拍得好不好。

他看看手錶，已經十二點二十分了，父親還在家裡等著他吃午飯呢！西里爾急忙向53路公車站牌跑去。

西里爾的母親去年逝世之後，父子兩人就相依為命。以前德拉太太在世時，西里爾中午都會帶便當，和他的朋友們在足球場上吃午飯，而現在，他都回家陪爸爸吃午飯。

德拉先生已經失業好幾個月了，當他一個人在家時，總是在房間裡走來走去，香菸一根接一根地抽著。

西里爾走進貧民區，這兒的雪還沒有被清除。房屋清一色是紅磚建築，德拉住在其中一棟的九樓。西里爾並沒有注意到，在他家門口的停車場上，停著一輛淺灰色的轎車，他更沒有留心坐在駕

駛座上的模糊人影。他飛也似地跑進大門，上了電梯，把鑰匙插進鑰匙孔裡。

「爸爸，我回來了！」

他父親坐在開著的電視機前，情緒很低落，大概早上找工作又沒有結果吧！西里爾安安靜靜地坐在餐桌前，吃著父親端上來的炸薯片。

吃完後，他站起來，說：

「我去踢足球了，爸爸！」

他跑回房裡，換上運動鞋，再把照相機放進背袋中，擱在書桌上。

「你不帶著相機嗎？」德拉先生問。

「不要了！等我踢完球回來之後，再去文化中心的沖印店，把我今天拍的底片沖洗出來。爸！我先走了！」

西里爾又經過停在門口的那輛轎車，開轎車的人用大衣裹住臉，像是在等某個人。

下午五點西里爾回來時，父親還坐在電視機前

面。也許從中午到現在，他都不曾動過。西里爾肚子餓了，跑到冰箱那兒，急急忙忙地做了一個三明治。德拉先生離開他的椅子，靠在廚房的門框上，看著西里爾切了一大塊乳酪。

「我有話對你說。」

「爸爸，你能等到晚飯時再說嗎？沖印店下午六點關門。」

西里爾不等他父親回答，便用嘴咬住三明治，拿起裝相機的背袋，從他父親面前經過。

為了安心起見，他伸手摸了摸背袋側面的小口袋，看看早上用過的膠捲還在不在？他還把背袋的東西全部都倒出來，翻了老半天，但是什麼也找不到。

「爸爸，你動了我的照相機？」

「沒有，怎麼了？」

「我的膠捲不見了。」

他又搜了一遍小口袋，然後是大衣，最後，又把桌上的東西翻了一遍，並且朝客廳的椅子下面看了看，可是什麼蛛絲馬跡也沒有發現！他發火了，

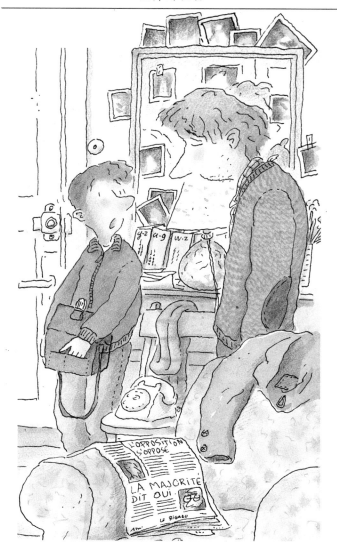

並且開始罵人。

「你會不會在路上弄丟了？」德拉先生提醒他說。

「我回來吃午飯時，才從相機裡把膠捲取出來的。」

西里爾一邊說，一邊回憶起他把膠捲盒放進背袋側面小口袋的情景。

「下午有人來過嗎？」

樓下的勒巴太太有時候會來幫他們做點家事，而德拉先生則為她修理搖搖晃晃的架子、漆一把椅子什麼的。

「勒巴太太沒來過，但是你的法語老師富尼先生來過，我正要和你談談這件事。」

「啊……」

西里爾像被擊中要害似的，從開學時起，富尼先生就討厭他。

「沒有別的人來過嗎？」

「還有鄰居皮克先生來借過鹽！」

西里爾也不喜歡這個人，他是一位戴眼鏡的禿

頭老先生，一有空就用望遠鏡窺視大樓裡的鄰居，真是一個包打聽先生！

　　而且，每當西里爾在電梯裡碰見他的時候，總會受到一堆盤問：

　　「你父親把他的摩托車賣了嗎？」

　　「你們把廚房又漆了一遍嗎？」

　　「你幹嘛管那麼多閒事？」西里爾真想回敬他一句。

　　他又把背袋、口袋翻了一遍，甚至連地毯都掀起來看了，這膠捲確實是丟了。

　　「算了，現在我用不著到文化中心去了。我有的是時間。那麼，爸爸，我們開始說說富尼先生的事吧！」

　　德拉先生又是搖頭，又是歎氣：

　　「我想沒這麼簡單，他說會在校務會議上把你的問題拿出來討論。」

　　西里爾費勁地嚥了一口口水。

　　「為什麼？」

　　「最後一次作文，你不僅交了白卷。還在該寫

14

作文的地方，寫了一句無禮的話。是不是？」

　　西里爾低下頭，看見他父親神色憂鬱。

　　「兒子，我原以為九月份的事，會給你一個教訓。為什麼現在你又做出這樣的事？」

　　西里爾覺得自己的眼淚快要掉出來了，他咬咬嘴唇。也許父親責備他幾句倒更好受一些。但是現在，爸爸只露出傷心的神情，臉上明顯地寫著：「失望」。九月份發生的事他一直藏在心裡面，那是一件不容易被忘掉的事！

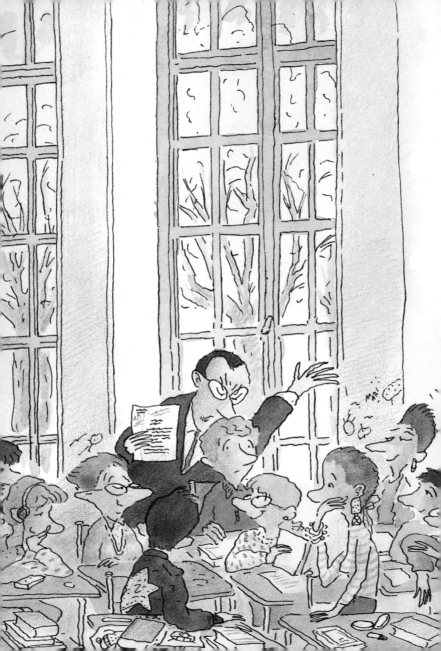

$$\boxed{2}$$

作文課惹麻煩

西里爾在學校裡一個好朋友也沒有，他剛轉學
到這個學校讀五年級。母親去世後，他們就搬了
家。開學的頭一天，他便知道自己和同學們不一
樣，不僅穿著不如他們，更沒有隨身聽：聽不到最
新的流行音樂。

再說，他也是班上年齡最小的一個——除了卡
洛。女孩子們都嘲笑他說：他只是一個小孩子。

第一篇作文！哈哈！他就等著這個機會來表現

他的能耐，因為他的作文一向不錯。可是他這次運氣並不好。第一篇作文的題目是：談談最近在假日裡做的事情。

他怎麼好意思在作文中寫著：假日裡和父親一起在租金低廉的爛房子裡幹活兒呢？本來他可以寫一年前他母親去世的事。但是，他討厭別人因為這樣而憐憫他。

為了不輸給別的同學，他編了一個大帆船的故事：描寫一艘帆船在烏龜島沉沒的情形，差一點他就把自己寫成是參與打撈帆船的小英雄。法文老師富尼先生在發作文簿時，把西里爾的留在最後，並且說：

「這是一篇精彩的作文，本來可以得十六分（滿分二十分）。但是我只給了它十分，因為這篇故事純屬虛構，雖然你花了心思搜集到關於海底的完整資料。現在我想請你再寫一件有關生活的故事。」

西里爾看見同學們轉身用嘲笑的眼神看著他。他不甘心地反駁說：

「不對，這是一篇真實的故事！」

然後，他越來越固執。老師越要他承認自己撒謊，他就越加油添醋！最後，他竟然當著嚇呆了的全班同學面前說：他是阿卡納女王的後裔。他還為不了解情況的同學解釋說，女王曾經是一個什麼樣的人物。

富尼先生在盛怒之下，給他的作文打了個零分。半個月後，他在一次家長會上談起這件事：

「德拉先生，您的兒子雖然很聰明，但是他卻喜歡說謊。」

愛說謊！德拉先生巴不得地上有個洞可以鑽進去。他對他的兒子說：要是他再撒謊，就沒收他的照相機。西里爾沒有解釋事情發生的原因。有時候，越是無辜的人，越像個罪人。

從這天起，富尼先生就經常將西里爾當做嘲笑的話題。全班同學都嘲笑他：

「德拉運氣不太好喔！」

上星期，富尼先生出了第二個作文題目：「父母親下班回家，各自工作了一整天，寫出他們的對

話。」

西里爾交了白卷，並且在卷子的中央寫道：「我母親死了。我父親失業。晚上，我父親和我在一起時都在看電視，一句話也不說。由於我不愛說謊，所以我編造不出違背事實的談話內容。」

「西里爾，你幹嘛寫這些呀？」爸爸生氣了。

「這是事實呀！第一次我說謊了，所以這次我說真話。」

父親搖搖頭：

「富尼先生來家裡對我說，如果你不向他道歉的話，你會受到處罰的。」

西里爾不滿地說：「唉，真倒楣！可是，我母親已經死了，這篇鬼作文我辦法寫出來啊！他盡出一些愚蠢的題目。別的老師都不像他這麼兇，我相信他們是支持我的。」

他看見父親滿面愁容，突然心中不忍起來，於是他安慰父親說：

「爸爸，你別著急，我去道歉就是。」

過了一會兒，西里爾擺好餐具，打開電視，收看七點鐘的新聞。他心不在焉地聽著社會新聞，總是那些兇殺、縱火、政治醜聞……

「今天早晨在修士街12號發生一樁謀殺案。一位年輕婦女胸部被刺了一刀，當場死亡。警方初步研判可能是情殺，目前正全力偵查中。」

西里爾手裡拿著盤子，聽得目瞪口呆。修士街12號？就是今天早晨紅鬍子出來的那幢樓房！他拍了照片的那個大鬍子，是不是就是那個正想離開現場的兇手呢？

現在他明白那傢伙為什麼要追他了。如果這張照片刊登出來的話，將會是一篇報紙的獨家！

他的第一篇獨家新聞！要是照片登出來，他就一舉成名了。西里爾想歡呼，想叫正在廚房裡忙著的父親出來，告訴他這件事。但是……他的嘴又閉起來了，西里爾把盤子放到桌子上。

因為那捲膠捲丟了，所以他沒有憑據。要是他把那輛淺灰色轎車的車牌號碼記下來就好了！真該

死，他拍到一個殺人犯，怎麼又愚蠢得把膠捲給弄丟了呢！

如果現在，他告訴警察說他看見殺人犯，那人戴著假鬍子，駕駛一輛淺灰色的轎車，但卻沒有任何證據的話，他幾乎可以想像出他們的反應。這等於是在隨便說一個人的壞話！再加上學校裡人人都認為他有愛說謊的毛病，別人更不可能會相信他了。

西里爾氣得哭了出來。突然，他想起一件事。他既然把膠捲塞進相機背包的口袋裡，而且那個包包沒有離開過家，那麼他的膠捲怎麼會丟了呢？是不是那個包打聽皮克偷走了？他有一輛和大鬍子一模一樣的淺灰褐色轎車。為什麼那麼巧，今天下午他也來借東西？

他包包裡的膠捲很可能被偷了。那麼……

那麼，皮克先生是個殺人犯！西里爾心想：他連證據都沒有，光說是沒用的。只要他能潛入皮克先生家裡，找到假鬍子就好了。當然還必須察看那輛車。

西里爾走進他房間的窗前，他並沒有開房間的燈。從窗戶那兒能夠看見皮克先生家的客廳。客廳開著燈，電視機也開著，他能看清坐在搖椅裡的皮克先生。

至少，這個老先生不像是要逃走的樣子。從明天起，西里爾要盯著他，無論如何一定要發現揭露罪犯的證據。幸好，後天開始學校就放假了。西里爾有足夠的時間進行業餘偵探的工作。

十二月二十三日星期四，下午五點十分。

作文課是當天的最後一堂課，也是今年的最後一堂課，可是富尼先生卻遲到了，老師不在，教室裡亂成了一團。

這時，坐在窗戶邊的西里爾看見老師把車停在學校的停車場上，然後匆匆下了車。於是，西里爾大聲叫道：

「老師來了！」

同學們立刻回到各自的座位上。富尼先生走進

教室，教室裡鴉雀無聲，他沒有特別注意黑板。黑板上有一幅漫畫，畫的是大鬍子天父坐在雲端，正在決定誰該下地獄，誰該進天堂。

這是勒迪克的傑作，他號稱是班上畫圖畫得最棒的一個。當然，全班同學都可以升天堂。唯有德拉例外，勒迪克把他畫成小鬼。

　　班上二十九個天使天眞無邪、樂不可支地等著
富尼先生轉過身去。只有小鬼，也就是西里爾沒有
抬頭。他非常害怕接觸老師的眼神，那就不得不按
照父親的要求，去表示他少有的歉意。

　　「西里爾！」老師喊叫道。

　　眞是倒楣！

「到，老師？」

西里爾抬起頭。他一眼看出富尼先生氣得煞白的臉，漫畫裡的他是一個有一圈光環的大鬍子。富尼老師兩隻眼睛睜得大大的：

「我想這幅傑作是你畫的吧？」

「不是我，先生。」

「上次的事還不夠嗎？德拉，我警告你，我這次要認真的考慮處罰你……」

老師鼻子都氣歪了，使勁地擦著黑板，擦掉了惹人生氣的畫。教室裡，連蒼蠅飛的聲音都聽得見。

不一會兒，一個有著棕色頭髮的活潑女孩舉手說：

「老師，那不是西里爾畫的。」

「那麼，是誰畫的？」

老師的目光審視了其餘的二十八位同學，他們臉上的微笑不見了。勒迪克無奈地站起來說：

「是我，老師。」

「很好，這件事到此為止。」

為了把這事岔開，他立即讓同學玩起團體遊戲來。

「謝謝。」西里爾向鄰座的女孩說。可是他看起來好像不太對勁。

「怎麼啦？你的樣子真是奇怪，好像看見鬼一

樣。」女孩關心的問他。

「差不多……是的，等於是看到鬼了。」

女孩的名字叫卡洛，她很喜歡西里爾。不相信他像富尼老師說的那樣愛說謊。他只是比一般人多了一點想像力……。

下課時，同學們互相祝賀聖誕節快樂，老師離

開後，大家狂叫著湧向走廊。卡洛用目光尋找西里爾。她在同學中間沒有發現西里爾，便向教室裡看了一眼，發現他還坐在座位上，看起來像在沉思。

「你想在這兒發呆到明年嗎？」

「我等一下就出來了。」西里爾神色黯然地穿上他的大衣，和卡洛一起走出校門。

「你怎麼啦？」

「沒什麼，沒什麼。」

「那你為什麼這個樣子？」

「哎，就算我把事情告訴妳，妳也不會相信我

的。」

「那麼，你送我回家好嗎？」

「好的。」

他們沿著人行道默默無言地並肩走著。到卡洛家門口時，她說：

「你可以來找我玩，整個寒假我都在家裡。」

西里爾微笑著說：

「好的，再見，卡洛。」

他原本想拉住卡洛，把事情統統告訴她。但又改變了主意，她不會相信他的。沒有人會相信他的，這件事太不可思議了。

西里爾沿著大街向前走，向街心公園走去。走著走著，發生了一件可怕的事情，而且，他必須獨自一人去對付，十二月的夜晚，燈火輝煌，他的心裡卻孤獨萬分。

通過街心公園後的大街光線比較暗，人行道上的積雪也沒有清掃。

突然間，一輛汽車快速行駛到他面前。汽車轉

彎過急，在雪地上打滑了。輪胎飛快地轉動，發出刺耳的聲響。汽車向西里爾衝過來，黃色燈光像兩隻兇狠的眼睛，照得他什麼也看不見。

西里爾本能地向旁邊積雪的人行道上閃避。他落地時膝蓋撞傷了，不過厚厚的積雪減輕了他的傷勢。他險些被汽車撞著，汽車輪子在離他腦袋幾十公分的地方駛過。汽車並沒有減速，反而發瘋似的加速，風馳電掣地駛過勒德爾大街的十字路口，瘋狂地按著喇叭。

西里爾站起來時，剛好看見那輛轎車是淺灰色的，這次，他背下了車牌號碼，再也不會忘記。

汽車並沒有失去控制，是有意要壓死他的。西里爾認出那是修士大街12號的殺人犯，兇手要除掉這個礙事的證人。不過，西里爾仍然沒有證據。

此時，也沒有人看見轎車企圖在街心公園的角落想壓死他。警察大可說他說的是謊話，因為他在學校就很愛說謊。

也許他的父親會幫助他，他懂得很多事情。回家去吧！

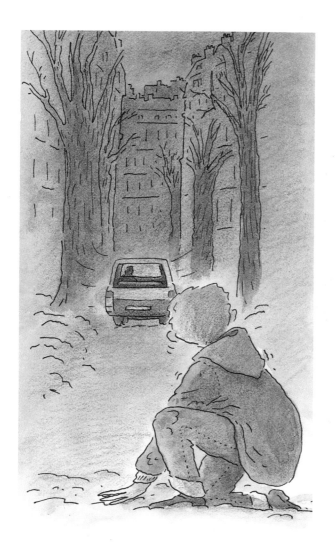

　　西里爾哆哆嗦嗦地站了起來，拍掉沾在大衣上
的雪。他沿著大樓走，盡量離馬路遠一些，而且一
面走，一面向四周看，每當看到一輛汽車的車燈掃
過地面，他就會害怕地發抖。

　　走了許久，終於到家了，遠遠地西里爾看見家

中的窗戶透著溫暖的燈光。父親在家！但在同時，他的心也幾乎要跳出來了！因為一輛淺灰色的汽車就停在大樓的入口，駕駛室裡坐著兇手。

西里爾很快地想了一下：殺人犯也許不敢在停車場攻擊他，也不敢在這裡追殺他。可是，即使西里爾撲到父親懷裡，說有人要殺他，德拉先生也不會相信他的。這兇手遲早會想出辦法在走廊或電梯裡逮住他，很可能，就在明天或後天……

西里爾很害怕。眼睛裡含著淚水，他看著家中廚房的燈光，父親近在咫尺，卻可望而不可及。他不能回家，殺人犯最容易在那兒逮住他。

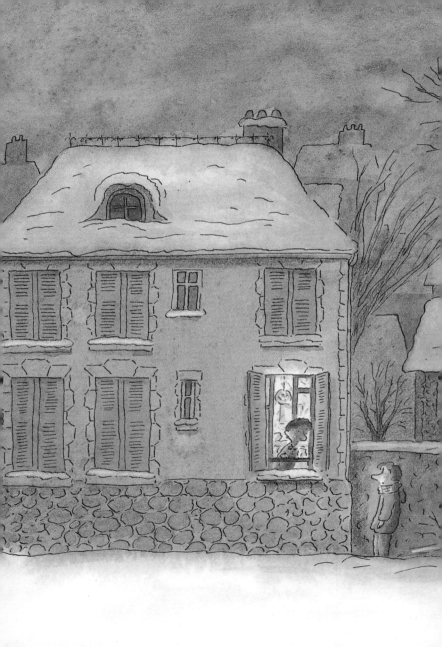

3

一個危險的計畫

十二月二十三日星期四，晚上十點。

外面，風呼嘯著穿過花園的樹木。卡洛·麥迪耶在床上翻閱一本漫畫。她覺得，在鎖了門的家裡躺在暖和的被子裡，看使人害怕的漫畫書有一種快感。

突然，她覺得有人朝她房間的窗戶扔小石子，和她讀的故事一模一樣！她的心怦怦地跳起來。不一會兒，又是一把砂子。卡洛鼓起勇氣，關掉燈，從窗戶縫裡往外面看。

　　她看到西里爾站在花園前的人行道上，鼻子都凍紫了。她打開窗子，問：

　　「你在那兒幹什麼？」

　　「我會解釋給妳聽的。不過，先讓我進去好嗎？」

　　卡洛的房間在一樓，她父母親的房間在另外一頭，他們應該什麼也聽不見。

　　西里爾問：「有吃的東西嗎？從中午到現在，我什麼也沒吃。」

　　「你從家裡逃出來了嗎？」

　　「可以這麼說。我在妳家門口已經站了好幾個小時了，我一直等到妳父母房間的燈都熄了以後才敢敲妳的窗戶。」

　　卡洛說：「我去廚房一下，看能幫你找到點兒什麼吃的。但是，你得把一切都告訴我做為交換喔！」

　　「啊！當然可以！」

　　一個小時以後，西里爾把盤子裡的食品吃得精光，然後開始講一個故事和一個計畫，卡洛嚴肅地

看著他。

「妳相信我嗎？妳會幫我吧？」他焦急地問。

「是的，我相信你，而且兇手不會懷疑我。」

「但是，這也許很危險，你要小心。我比較頭疼的是我無法通知我父親，讓他放心。今天晚上他一定會很著急的。」

「明天，等你到達那個安全的地方後，我再幫你打電話。」

「他會以為我被拐走了。」

「我就說你逃學了。」

「他還是不會放心的！」

「至少，他知道你還活著。」

「他也許會向警察局報案。」

「可是，你那個地方很隱密。沒有人會想得到你就藏在那兒的，西里爾。」

「警察會審問妳。」

「當然，我會說我什麼都不知道。」

「若是他們跟蹤妳呢？我還需要妳幫我逮住殺人犯、送食物呢！」

「我會當心的。現在,你應該睡覺。快到半夜了,你還要趕五點半的頭班車。別忘了,殺人犯也會想到要到這裡來找你……」

她把床墊抽出來,鋪在地上給他睡。不久,卡洛睡著了,西里爾卻睡不著。他一直在想著父親。

西里爾看見鬧鐘的針指著五點二十五分,他在鈴響以前按下了鈕,怕把麥迪耶一家人都吵醒了。他把蘋果、麵包及卡洛給他的錢統統塞進大衣口袋裡。然後,在天還沒有亮時,就爬上窗戶從原路離開她家,仔細看過街上確實沒有淺灰色的轎車之後,就匆匆向羅馬車站走去。這時候,街上還看不見半輛公共汽車。

他找到一個絕妙的藏身之所,沒有一個警察會去那地方找他,殺人犯也不會。但是,西里爾不能長時間「消失」。卡洛執行他們的計畫時,一定要非常機智才行。

二十年來,瓦瑟爾探長的早點只喝咖啡牛奶,

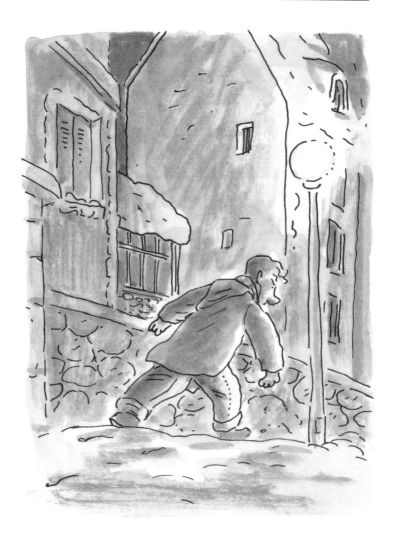

他的妻子一直對他說這樣對胃不好。現在他覺得她是對的，因為他的胃亂糟糟的。

現在是十二月二十四日，星期五，中午十二點三十分。他正在麥迪耶家的客廳，和麥迪耶夫婦，以及他們的女兒卡洛在一起。

「今天早晨是你給德拉先生打的電話，告訴他他的兒子逃學了，對不對？你是怎麼知道的？」他問卡洛。

「今天早上，西里爾親自給我打電話，告訴我的。」

「不錯，是我接的電話，也是我叫醒卡洛的。」麥迪耶太太說。

卡洛沒有吭聲。母親以為是她叫醒自己的，其實，五點半鐘，西里爾離開時她就醒了。當然，西里爾打給麥迪耶家的電話是事先商量好的。他們想過警察局必定會核對這個細節。卡洛心裡想，做一位業餘偵探，他們是相當出色的！

「那他為什麼不直接給他父親打電話，而是打

給妳？」

「也許，他不敢對他父親說吧！」

「妳和他很要好嗎？那麼，妳一定知道他逃家的理由吧？」

「不，我不知道，他什麼也沒有告訴我，他是一個很小心謹慎的人。比如，他就從來沒有告訴過我他的母親已經去世了，這件事我也是聽別人說才知道的。」

瓦瑟爾探長早就仔細打量過卡洛。這個小女孩很有敎養，也很聰明。但是，她水汪汪的眼睛裡好像隱瞞著些什麼……

「我想這件事情可能和作文老師有關。」卡洛說。

「是的，他父親也和我談過這件事，老師說要處罰他。」

「這不公平，西里爾承受不了這種不公正的對待。」

瓦瑟爾探長站起來：

「萬一他再打電話來，請設法了解他在什麼地

方,然後通知我們。你的朋友西里爾一個人在這麼大的城市裡,非常危險,他也許想不到。他有一個非常愛他的好父親,只要好好解釋,一切就會沒事的。再說,和父母親什麼事情都是可以溝通解釋的。對嗎?」

卡洛用帶著嘲笑的眼神看著瓦瑟爾探長,不過卻一言不發。

探長走到屋外,仔細觀察每一個細節:花園柵欄上的積雪高度不一樣。這兩天來一直不停地下著大雪。假如夜裡有人翻越麥迪耶家的柵欄,那麼一定會把積雪碰掉一層。積雪被碰掉的地方會比別的地方低一點。瓦瑟爾探長發現在卡洛房間的窗沿上也有同樣的情況。

探長相信卡洛一定知道西里爾藏在什麼地方,她和他是同謀。

他要派一個助手去詢問西里爾班上的其他同學。他自己則監視著麥迪耶家,等卡洛一出門,他就跟蹤她。瓦瑟爾探長是跟蹤方面的專家,從來沒

有人發現過他。

　　卡洛費了好大的勁才躲開大人，她父母親寸步不離地守著她，好像深怕她也跟著逃學似的！

　　她躲到圖書館裡，找到一座公用電話，用手帕包著話筒，撥了一個電話號碼。「喂？」是個男人的聲音。

　　是他！殺人犯。

　　卡洛深深地吸了一口氣。她一定得把她的角色演好。

　　有時候，她也會在電話中模仿她母親的聲音：「我女兒病了，她今天不能去上鋼琴課。」

　　或者說：「我是卡洛的母親。星期三她過生日，您的女兒安妮能來嗎？」

　　到目前為止，她的伎倆一直沒有被拆穿過。今天，可不能出問題。

　　她透過手帕說：「星期三我看見你了，我看見你殺了人之後從修士大街12號出來，我也記下了你

的車牌號碼。如果你不想讓我到警察局去報案,那麼今天晚上五點鐘,你必須到克利希大道上的巴爾托咖啡館,旁邊有個電話亭,把五萬法郎現金留在電話亭裡。」

「可是,我沒有這麼多錢……」

「你看著辦吧！今天晚上，五點鐘。」

她把電話掛了。把開著的錄音機也關了，她把談話都錄了下來。她把錄音帶倒回去，聽了一遍。那邊，殺人犯急促的喘氣聲聽得清清楚楚。他害怕了！他上鉤了！今天晚上五點，他會來自投羅網，西里爾就可以得救了。

她又拿起電話，撥了第二個電話號碼。模仿媽媽的聲音說：

「喂，我要和瓦瑟爾探長說話。」

「他不在。」

卡洛事先沒有想到這個情況。

「我能和他的助手說話嗎？」

「請講，夫人。」

好，這兒又有人把她當成太太了。

「如果你們想逮住修士大街12號的殺人犯，那麼今天晚上五點鐘，請到克利希大道巴爾托咖啡館去。殺人犯會攜帶一個裝有五萬法郎現金的提包，走進電話亭……」

「請問您是誰？」

她沒回答，把電話掛上了。她希望對方會相信她，但願西里爾能和他父親一起度過聖誕夜。

不過，這時殺人犯的手還握著電話聽筒。他微笑著：

「小笨蛋！她以為我沒有聽出她來！唔，她活該！她和愛管閒事的人會得到同樣的下場。她可以讓警察去巴爾托咖啡館！但我不會那麼傻，去自投羅網。我反而要去看望德拉先生，搜查一下西里爾的房間。我就不相信發現不了他藏身的地方。」

百貨公司裡的的幽靈

　　下午四點鐘，透過一幢幢大廈的窗子，可以看見家家戶戶都在佈置燈光閃爍的聖誕樹。然而德拉的家裡沒有聖誕樹，雖然，今天應該佈置……。

　　德拉先生在客廳裡踱來踱去，一支接一支地抽著菸。他沒有刮鬍子。從西里爾失蹤的那一天晚上開始，他就什麼東西也沒吃，肚子裡還是和西里爾一起吃過的早餐。

　　「如果您不吃東西，絕對支持不下去的。」皮克先生勸道。

「請聽我說，既然有他的消息，就說明事情不嚴重。您知道，逃學這件事比我們想像的要簡單一些，尤其是西里爾這個年齡的孩子。」

「可是，為什麼？為什麼？這完全不像他的性格！要不然，就是他遇到什麼麻煩了，他沒有告訴我。這是我的錯。我不常聽他說話，所以，他不敢把心裡的話告訴我……」

皮克先生再度勸道：

「得了，得了，您別這麼著急。您是不是應該看一下您兒子的抽屜？他也許有日記一類的東西，說不定能提供您一點他藏身處的線索？」

德拉先生搖搖頭：

「警方也是這樣說的。可是，他們什麼也沒有找到，只找到一個小本子，西里爾在上面記著各式各樣，他自己編的小故事。您知道，他的想像力特別豐富……」

皮克先生搔搔他的禿頭：

「請聽我說……讓我看看那個小本子沒關係吧？也許我能找到一點線索。」

「您請看吧！警察已經看過了，並沒有看出什麼名堂來。」

德拉先生感到熬夜的疲乏和焦急的心情正一起向他襲來。從昨天起，一支支的菸使他頭痛欲裂。於是他留下皮克先生獨自在房間裡翻小本子，自己則去外面服了一顆止痛藥。

當他打開藥櫃時，看見自己藏起來的隨身聽，那是他花了全部的積蓄，準備送給西里爾的聖誕節禮物。德拉先生再也克制不住自己的情緒，嚎啕痛哭起來。

等他恢復平靜，回到兒子的房間時，皮克先生已經走了，本子是打開的，裡面寫著：

「百貨公司的幽靈，巴黎的故事」

這時，大門的鈴聲響起來。西里爾的父親先從門口的小孔向外看了看，因為他沒有心情接待客人。但是，這位訪客卻嚇了他一跳。

他開了門：「富尼先生？」

　　老師有一點尷尬地解釋道：「警察來找過我，聽說西里爾逃學了，我能和您談一會兒嗎？」

　　「您請進。」

　　老師走進小房間。

　　「您瞧，警察好像以為西里爾逃學是因為……受到要給他處罰的威脅。我一定要對您解釋一下，那件事情一筆勾消，我不會再追究了。我覺得對發生的事情多少要負一些責任，不知道這麼做是不是能給您一點幫助……」

　　西里爾的父親說：

　　「您真是太好了，十分感謝，但是……」

　　「也許我能找到他，到時我會答應他，不處罰他了，……他應該會回來吧？」

　　「當然。可是，我不知道他在什麼地方。」

　　「您一點都不知道嗎？」

　　「是的。實際上，我的鄰居皮克先生剛剛無意中給了我一點線索。那是西里爾寫的關於百貨公司的故事，他想在一個聖誕夜裡藏在百貨公司的玩具部，這樣的想法很符合他的性格。」

老師似乎不大相信：

「他這個年齡的孩子應該不玩玩具熊了。」

「總之，我準備給警察局打電話，告訴他們這個情況，他們總可以去查證一下。」

富尼老師的臉上出現了一種奇怪表情：

「如果警察去查證，可能會對西里爾造成精神上的創傷。他母親的死給了他不小的刺激，讓他變得愛說謊。」

「噢！不！老師！」西里爾的父親不愉快地發出反對的聲音（知子莫如父。在「作文事件」以前，甚至在富尼出現以前，從來沒有人說西里爾愛說謊）。

「最好別讓警察用警車送他回家。」老師繼續說。

「只有他們能在百貨公司裡找到他！因為那像在大海裡撈針！再說，我又不能離開這裡。如果西里爾想給我打電話，或是回家了……」

富尼先生說：「但是他得先找到您。十二月二十四日晚上，在嘈雜的人羣中，我擔心警察無法悄

悄進行。他們不得不包圍商店，進行大規模的搜索，西里爾會覺得像被追逐的罪犯。」

　　老師非常熱心，他神氣得像「什麼」都知道似的，可是，如果他那麼怕嚇著西里爾，平時對西里爾就不應該那麼粗暴。這樣的話，西里爾也就不會逃學，今天也不會弄到這個地步！這一切都是富尼

造成的。

西里爾的父親並沒有把心裡的話全部說出來。何必把事情鬧大呢？老師的樣子看起來好像很有誠意，而且還準備幫助他。老師提議說：

「我有個主意，讓我去警察局報告，然後陪他們去找人。這樣，我可以試著不讓他們粗暴地對待西里爾，再告訴他處罰取消了好不好？」

「好吧！我很感謝您理解我現在的處境，富尼先生。」

這時，坐在麥迪耶家對面，勒德爾大街酒吧裡的瓦瑟爾探長，剛喝完第五杯咖啡牛奶，侍者露出明顯的厭惡表情看著他。

他甩也不甩地站在櫃台前給他的助手打電話。這位助手剛剛通知探長，接到了一個關於修士大街謀殺案的匿名電話。

「我想這也許是開玩笑的。」這位助手說。

「很難說。你們還是派兩個人去『巴爾托』咖啡

館吧！」

　　瓦瑟爾探長吸了口氣。真是的，他負責的這個倒楣案子，一點線索也沒有！不過，他現在操心的事是：西里爾‧德拉。

　　真倒楣！這次大概又錯了。天已經黑了，今天又是十二月二十四日，那小女孩應該不會出門了。

59

現在，他們全家人應該在裝飾聖誕樹，瓦瑟爾探長邊想邊付帳。

這個時候，他看見卡洛從家裡出來了！她身上斜背著一個看起來很重的包包。

西里爾藏身的地方也許沒辦法弄到食物，他的朋友是不是給他送吃的去呢？她朝大街兩邊看了看，好像怕被人跟蹤似的，然後朝羅馬大街53路汽車站走去。

瓦瑟爾探長微笑地摸著他的鬍子，這次設埋伏是值得的！他急忙向他助手的汽車走去：

「普朗杰，咱們要活動活動手腳了！走！去跟蹤那輛公共汽車！」

「嘿，這下可要熱鬧了！您看見塞車了吧？」

事實上，在這一帶，車塞得一塌糊塗，喇叭聲亂響。公共汽車一公尺一公尺地前進，走了十幾分鐘也只能停個兩、三站。這時瓦瑟爾探長突然抓住助手的胳膊：

「你別管了，我來跟蹤就夠了。」

果然，卡洛下了車，快步向百貨公司走去。探

長擠進人羣中，跟在她後面。她向周圍、身後看了看，但是，人太多了，她沒有看見探長。她穿過人潮，走進一家大百貨公司。

百貨公司的門大開著。這是怎麼回事！難道她忘記給他買聖誕禮物嗎？只有瘋子才會在十二月二十四日到百貨公司擁擠的人羣中去湊熱鬧。

探長遲疑了一會兒，他實在不太想跟著她走進密密麻麻的人羣中鑽來鑽去。

當他無意中打量百貨公司的玩具櫥窗時，突然想起了一件事：今天上午在德拉家時，他在西里爾的房間，發現一本小筆記本。

其中有一段文字記著：一個男孩因為家裡貧窮，在聖誕節時，什麼禮物也沒有收到。於是在聖誕夜裡，等到百貨公司關門後，他藏在裡面，讓自己在玩具堆裡盡情地玩了一整夜。

西里爾是不是實現了他的夢想？這並不是不可能，這兒亂得連小狗都找不著牠的骨頭。

是的，那男孩非常有想像力。他逃學的目的是為了在百貨公司關門後的玩具部裡過節。卡洛是為他送吃的來了。

探長吸了一口氣。西里爾這個小混蛋！他也許是想過一過他幻想中的聖誕節，但是，他有沒有想到他父親是怎麼過這個節日的？很顯然地，德拉家不是很富有，所以聖誕節的禮物，大概奢侈不到哪兒去。

探長也跟著走進百貨公司的大門，他看見卡洛直奔電扶梯。她一面走一面抬起頭，想要看清每層

樓的商品部標誌。

　　她看著看著，撞到了一位也在忙著看標誌的太太。她們兩人相互道了歉，但是卡洛的包包卻掉到地上了。她急忙去撿，探長看見了兩顆蘋果、一個三明治滾到地上。

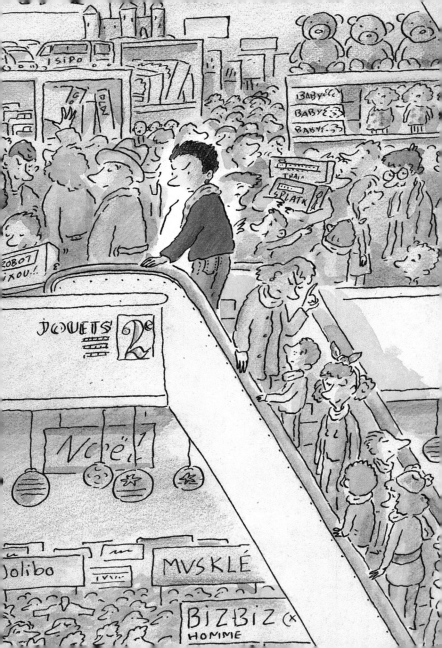

聖誕老人

　　探長知道卡洛去哪兒了。他快步走向控制室，控制室的電視牆可以很容易找到西里爾和他的同謀。他只要請兩個警衛暗中協助，就可以不聲不響地把西里爾逮住，並且把他送回家去。這樣就不會在人羣中引起恐慌、製造混亂。

　　百貨公司的擴音器傳出播音員的聲音：

　　「親愛的顧客，現在是四點三十分。感謝您在本公司購買商品。本公司預定再過四十五分鐘結束今天的營業。為了答謝顧客，本公司特別舉辦人人

有獎活動，您可以和我們分散在各樓面的聖誕老人玩贈獎遊戲。祝您幸運中獎。」

卡洛出現在三樓。這層樓全部都出售玩具，卡洛在尋找遙控機器人部，西里爾和她約定四點三十分在終結者機器人前面碰頭。她早到了，不過西里爾一定就在附近。

她估計，這裡至少有一百多個兒童和少年正在玩電動玩具、遙控汽車和樂高遊戲。

「卡洛！」

她一轉身，一隻手正好放在她肩上，把卡洛嚇了一跳。

「怎麼啦？」西里爾問。

「我以爲兇手跟來了。這會兒，警察大概正在『巴爾托』咖啡廳監視他。百貨公司關門以前，我再給瓦瑟爾探長打電話。如果他們逮住殺人犯，今天晚上你就能回家了。」

「有吃的東西嗎？我餓了！」

但是，當西里爾看著卡洛時，他的眼睛瞪得圓圓地說：

66

「該死！皮克先生在妳身後！他跟來了！眞倒楣！咱們趕快溜啊！」

西里爾抓住她的手，拉著她向電扶梯跑去。皮克先生在終結者機器人旁邊傷心地大叫：

「西里爾！等一下，西里爾！你聽我說！我必須和你談一談！」

但是，他微弱的聲音消失在一片嘈雜聲中。

在地下一樓的控制室裡，瓦瑟爾探長眼睛盯著螢幕，尋找卡洛和西里爾。

他周圍的電話響個不停：一個小女孩找不到媽媽；一個男人沒有付錢就想要溜走；一位太太的裙子卡在電扶梯中；百貨公司的人剛剛在庫房發現一位裝扮成聖誕老人的店員，被打昏了，衣服也被偷走了。

百貨公司的一個警衛對探長說：

「您不願意管這些亂七八糟的事吧？聖誕老人被打昏了，眞是豈有此理！」

探長眼睛盯著螢幕，用一種職業的本能，機械

性地回答著：

「他的衣服被剝掉，那是有人想要他的衣服，也許是要偷東西。請監視所有的聖誕老人，一定有個假的聖誕老人正走來走去，我打電話叫警察來支援。」

突然，他緊盯著一個螢幕，指著螢幕叫道：

「他們在那兒！我看見那個孩子和他的同伴。我到玩具部去！」

他拉著一個警衛人員，出門前，他轉身對監控室裡的其他人員說：

「請打4445467，這是警察局的電話，就說我請求支援。然後，請通知男孩的父親，他的兒子找到了，這是他的電話號碼。」

探長遞給警衛一張名片後，就跑出去了。

這時候，西里爾在玩具部拉著卡洛在人群中向前跑。他簡直就是朝著被一羣人圍著的聖誕老人撞去：誰答出問題，誰就可以得到終結者機器人！

聖誕老人把西里爾扶住：

「嗯，瞧你這麼急急忙忙地，是想來回答問題

　的吧？那麼，我問你，法國最長的河是那一條？」

　　西里爾想掙脫，但是，聖誕老人用強而有力的
手腕抓住他。

　　「你是說羅亞爾河嗎？這孩子真了不起！回答
正確！」

　　西里爾的抗議聲被掌聲和叫聲淹沒了。卡洛好不容易在人羣中擠開一條路，等她擠到西里爾跟前時，也被那個臉上表情難以辨認的白鬍子聖誕老人用有力的手腕拉住，一起帶走。

　　西里爾掙扎著：

　　「放開我，我不要跟你走！」

　　「不行，你得跟我走。卡洛，既然妳也在，妳也得跟我走。」

　　這兩個孩子聽到這個聲音時都嚇傻了。但是，

他們沒有時間反應。聖誕老人把藏在外套的手槍槍口對著卡洛的脖子說：

「你們兩個誰敢動一下，我就殺了她。現在這裡這麼亂，不會有人注意到你們的。乖乖地跟我走吧！」

「我已經向警察局報案，你已經被包圍了。」儘管卡洛害怕，還是結結巴巴地說著。

「我才不會上當呢！妳不可能通知警察局，因為你們想不到我會來這裡。你們以為我會去『巴爾托』咖啡館，是吧？警察在那兒等我呢！不是在這兒。」

他用力推著他們向百貨公司的機房走去。到了那兒之後，門一關上，他就會把他們做掉……

「你要做什麼？」西里爾氣喘吁吁地說。

「向前走，老實點兒就對了！」

「該你放老實一點了！」他們身後一個略帶諷刺的聲音說。

西里爾和卡洛本能地轉過頭去，看見一個禿頂的小老頭把手槍對著嚇得目瞪口呆的聖誕老人。

「是皮克先生！」西里爾低聲說。

老頭對聖誕老人說：「你要當心，我的手槍裡有子彈，我是射擊冠軍。把手槍扔掉，要知道，子彈是不長眼睛的。」

聖誕老人遲疑了一下，向周圍看看，沒有人注

意到他的詭計。他冷笑道：

「你不敢這麼做的，因為我會殺死這兩個小孩子……」

「那時我早就幹掉你了。手舉高！扔掉槍！」

聖誕老人慢慢地舉起他的雙手。手上的槍仍然

沒有扔掉，就在這千鈞一髮之際，他的腦袋上挨了一棍，手槍從手中滑了出來。皮克先生敏捷地拾起手槍，瓦瑟爾探長及時將他制伏——是他把聖誕老人打倒的。和探長一起來的警衛手裡也握著槍。

聖誕老人昏了過去，不再反抗。皮克先生走過去，一把將他的假鬍子扯下來。犯人露出了眞面目——是富尼老師！

「他爲什麼要追殺這些孩子？」禿頭的皮克先生問道。

「因爲他是修士大街的殺人犯，被西里爾發現了！」卡洛叫道。

探長用不可思議的口吻叫道：「你發現了這麼大的事情，怎麼還逃學呢？應該馬上告訴我呀！」

「沒有人會相信我的。我沒有證據，他從修士大街12號出來的時候，被我用照相機拍了下來。他戴著假鬍子，我沒有認出他來。但是，他認出我來了。於是他找藉口來看我父親，偷走了我的膠捲。

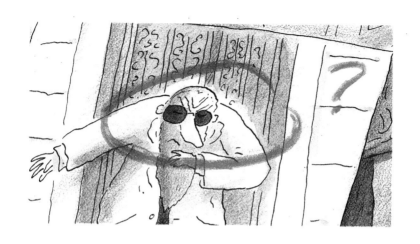

這件事本來應該到此就結束了，我手上沒有任何證據。由於他四處告訴別人說我愛說謊，所以，我百口莫辯，即使我告訴了你，你也不會相信的。」

西里爾說得快極了，上氣不接下氣的。卡洛也喘著氣，急急切切地說著：

「第二天，西里爾在學校裡看見老師開著那輛淺灰色的汽車，和兇手的那輛車完全一樣！另外，我們班上的同學畫了一幅長了鬍子的老師漫畫！因為這幅畫，西里爾認出了老師就是兇手。老師知道他的事情敗露了。曾想用汽車撞死西里爾，西里爾

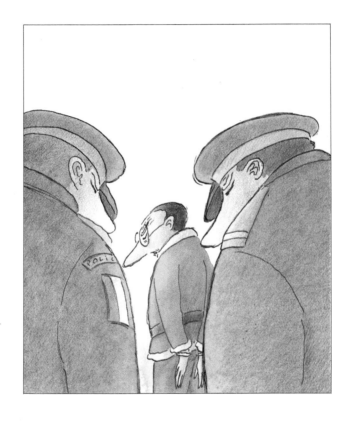

才會逃走。如果他告發老師，誰也不會相信他。所以我們才會設下陷阱，讓他自投羅網。」

　　現在，真象大白了。探長轉身對著沮喪的聖誕老人說：

「您爲什麼要殺死修士大街的那個女人呢，富尼先生？」

「她想嫁給另外一個男人，我不能忍受。」

「那西里爾和卡洛呢？您冒著被判死刑的危險哪，先生！」

「老師殺害他的學生，這是罪上加罪！」皮克先生說。

「你在這裡幹什麼？皮克先生？」探長好奇地問。

「我猜想西里爾逃學一定發生了很嚴重的事情。我想找到他，問個明白。我到得剛剛好，不是嗎！」

「是的，謝謝，皮克先生！」西里爾爽快地把手伸給他說。

這時，皮克先生卻湊著探長的耳朵，小聲地說：

「我們之間說說，請不要告訴別人。我是國家特派的情報員，所以我的名字最好別寫進您的報告裡，好嗎？」

西里爾用手肘輕輕碰了卡洛一下：

「你聽見皮克先生的話了嗎？」

「聽見了，他才是一位說謊專家！」卡洛幽默地說。

「啊，總之，他是一個好人。」

西里爾大聲叫道：「皮克先生萬歲！」

在德拉家的桌子上，一根蠟燭在燭台裡燃燒著。一棵聖誕樹匆忙地被裝飾起來。桌子下面放著兩個用包裝紙包著的禮物，這是西里爾和他父親一會兒要交換的禮物。

十二點的鐘聲響了。父親和兒子相互擁抱，眼睛裡噙著淚水，說不出話來。父親撫摸著西里爾的頭髮，兒子靠在他肩膀上嗚咽著說：

「聖誕節快樂，爸爸！」

電話鈴聲響起。德拉先生去接電話。

「喂！這裡是德拉家嗎？德拉先生，您好！我是百貨公司的老闆。探長告訴我，您從前曾經擔任

很長一段時間的會計？」

「是的。」

「是這樣的，我們公司需要一位有經驗的會計。星期一您能來談談嗎？」

「好的，好的，當然！謝謝！」

「不用客氣。聖誕節快樂！」

「聖誕節快樂！」

西里爾還沒有打開爸爸給他的聖誕禮物。不過這沒關係，不管裡面是什麼，最美的禮物，他已經得到了！

C01

深夜的恐嚇

謀殺巨星的兇手

著名的歌星塔馬拉在登台演唱之前，收到了一封恐嚇信；弗雷德到離那兒不遠的地方去看晚場電影：一部恐怖片……，他和塔馬拉意外地碰面。

一個神祕的影子正跟蹤他們。弗雷德這個孤僻的少年雖然度過一個恐怖的夜晚，卻獲得了真摯的友誼。

C02

老爺車智鬥歹徒

無線電擒賊記

老爺車是個長途卡車司機，他最鍾愛女兒貝兒和舊卡車老薩姆。為了支付貝兒的學費和維持生計，老爺車承諾運輸一批祕密的貨物。

貨物非常神祕，報酬也很豐厚，看起來其中一定大有名堂。

壞人們聞訊追蹤而至，老爺車陷入了危急之中……

C03

心心相印

同心建家園

阿嘉特的父親對職業產生厭倦，決定去巴西生活，在那裡從事養雞業。阿嘉特很傷感，因為她將要離開她的外婆、表姊……。

世上的事情變化無常，當抵達里約熱內盧當天夜裡，阿嘉特就碰見曼努埃爾。他們真摯的友誼從這時開始。當然，還有許許多多意想不到的事件。

C04 🐦 🏃

從太空來的孩子

異時空旅行

蘇珊是科幻小說裡的主角，小說裡的她從事研究機器人的工作。但是，在2010年的一個早晨，小說作家卻會見了這位活生生的書中人物！她正和一個廚師機器人，及一株名叫羅比的植物生活在一起。

究竟發生了什麼事？書中的人物能夠掌握自己的命運嗎？

C05 🐦

爵士樂之王

黑白友誼

本世紀初，在新奧爾良，黑孩子萊昂和白孩子諾埃爾是親密的好朋友，他們都迷上那個擺在樂器行櫥窗裡的小號。要是他們得到這個寶貝，便能一起開始爵士樂手的生涯，並且攀登藝術的頂峯！

這兩個孩子的夢想是否會實現？他們之間的友誼經得起即將面臨的考驗嗎？

C06 🐦 🏃

祕密

家中的陌生人

幸虧伊莎有一本日記，可以讓她傾訴十五歲少女的祕密，否則她真會悶死！

一天夜裡，伊莎聽見有聲音從一樓傳來，是誰呢？還有那個叫吉爾的，伊莎看見他在兩棵松樹之間的鋼絲上走著……。

一輛摩托車、一段友誼、一間小木屋、一把抽屜的鑰匙，隱藏著多少祕密呢？

C07 🐎

人質

倒楣的格雷克

格雷克不甘願地陪母親去爲討厭的史帝文表弟買生日禮物。倒楣的是，母親的金融卡卡在自動提款機裡，他們只好走進銀行，卻經歷了一場可怕的搶案。冰冷的槍口對準格雷克的太陽穴，這可不是電視連續劇裡的鏡頭。可憐的格雷克！身不由己地成了故事裡的主角……

C08 🖼 🐎

破案的香水

父子情深

小皮的爸爸是計程車司機，在小皮眼中，爸爸是一個非常出色的人。小皮沒有媽媽，他經常坐在計程車裡陪著爸爸做生意。

有一天，一個女乘客下車之後，小皮和爸爸在後車座上發現了一個小孩！他是棄嬰？還是被綁架的小孩？一場懸疑的追逐戰就這樣展開。

C09 🚶

我不是吸血鬼

是不是吸血鬼？

1897 年，德古拉伯爵決心撰寫自己的回憶錄以洗刷冤屈。因爲有人寫一本書，指控德古拉家族是十五世紀以來代代相傳的吸血鬼。

但是伯爵對大蒜過敏、他的愛人因脖子上被他咬了一下而受傷致死、一個雇員因爲他而發了瘋，德古拉伯爵到底是不是吸血鬼？

C10

摩天大廈上的男孩

五十萬美金

少年博伊嚮往孤獨和自由，他十四歲便遠離家鄉墨西哥，來到美國加州，在高樓上洗玻璃窗。他很開心，尤其是在夜裡，他「順手牽羊」的借用豪華轎車，在沙漠中高速行駛。可是這天晚上，博伊在龐帝克跑車裡發現一個裝了大筆鈔票的手提箱，這究竟是他生活中的機遇，還是……？

C11

綁架地球人

跨世紀的相遇

麗拉生活在2420年一座位於火星與木星之間的小行星上，她很寂寞，因為她的父母不停地巡遊在星際之間，總是把她留給一個名叫卡雷爾的機器人。她想要一個真正的朋友，如果她要卡雷爾坐上太空飛船，為她尋找一個朋友，結果會如何呢？

C12

詐騙者

世紀大蠢事

約瑟忍受不了只關心利潤的銀行家父親，還有老待在家中，沒什麼嗜好的母親。

約瑟喜愛電腦、音樂、朋友。尤其是他熱心於慈善餐廳的活動。一邊有大筆金錢，一邊缺錢，他只要按下一個電腦鍵就可以把一切安排好，約瑟知道他這麼做，會把事情弄成什麼樣子嗎？

親愛的家長和小朋友：

非常感謝您對「口袋文學」的支持，現在，您只要填妥下列問卷寄回，就可以得到一份精美的60本「口袋文學」故事簡介！

文庫出版事業股份有限公司　謹誌

家　　　長	姓名：		性別：		生日： 年 月 日
兒　　　童	姓名：		性別：		生日： 年 月 日
	姓名：		性別		生日： 年 月 日
地　　　址					
電　　　話	宅：			公：	

你知道 🐎 代表這是那一類別的書嗎？

□動物　　□生活　　□愛情　　□科幻　　□趣味　　□童話

□友誼　　□神祕恐怖　　□冒險

請推薦二位親朋好友，他們也可以得到一份精美的故事簡介：

姓名： ＿＿＿＿＿＿＿＿ 性別： ＿＿＿ 電話： ＿＿＿＿＿

地址： ＿＿＿＿＿＿＿＿＿＿＿＿＿＿＿＿＿＿＿

姓名： ＿＿＿＿＿＿＿＿ 性別： ＿＿＿ 電話： ＿＿＿＿＿

地址： ＿＿＿＿＿＿＿＿＿＿＿＿＿＿＿＿＿＿＿

建　議	

為孩子縫製一個口袋
裝滿文學的喜悅
也裝滿一袋子的「夢想」

發行人：許鐘榮

策　　劃：陸以愷

美術顧問：陳來奇

法律顧問：陳永然

總　　編：許麗雯

審　　訂：林真美

美術編輯：周木助・涂世坤

編　　輯：高靜玉・楊錦治・陳湘玲
　　　　　楊文玄・樸慧芳・唐祖貽
　　　　　吳世昌・魯仲連・黃中憲

行銷企劃：李惠貞・吳京霖

行銷執行：王貞福・楊恭勤・廖欽源

出版發行：文庫出版事業股份有限公司

編輯地址：台北縣新店市民權路130巷14號4樓

印　　製：偉勵彩色印刷股份有限公司

行政院新聞局出版事業登記證局版臺業字第4870號

一九九五年十月十五日初版

服務電話：(02)2183246

郵撥帳號：1602793

定　價：一五〇元

文庫出版事業股份有限公司　收

23120

新店市民權路130巷14號4F